欧阳询

九成宫醴泉铭集字佳句

中国历代名碑名帖集字系列丛书

陆有珠/主编

安徽美术出版社
全国百佳图书出版单位

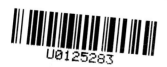

图书在版编目（ＣＩＰ）数据

欧阳询九成宫醴泉铭集字佳句 / 陆有珠主编 . — 合肥 ：
安徽美术出版社，2019.5
（中国历代名碑名帖集字系列丛书）
ISBN 978-7-5398-8800-2

Ⅰ．①欧… Ⅱ．①陆… Ⅲ．①楷书—碑帖—中国—唐
代 Ⅳ．① J292.24

中国版本图书馆 CIP 数据核字（2019）第 008265 号

中国历代名碑名帖集字系列丛书
欧阳询九成宫醴泉铭集字佳句
ZHONGGUO LIDAI MINGBEI MINGTIE JIZI XILIE CONGSHU
OUYANG XUN JIUCHENGGONG LIQUANMING JIZI JIAJU

陆有珠　主编

出 版 人：唐元明
责任编辑：张庆鸣
责任校对：司开江　陈芳芳
责任印制：缪振光
封面设计：宋双成
排版制作：文贤阁
出版发行：时代出版传媒股份有限公司
　　　　　安徽美术出版社（http://www.ahmscbs.com）
地　　址：合肥市政务文化新区翡翠路1118号出版传媒广场14F
邮　　编：230071
出版热线：0551-63533625
　　　　　18056039807
印　　制：天津联城印刷有限公司
开　　本：787 mm×1380 mm　1/12　印张：7
版　　次：2019年5月第1版　2019年5月第1次印刷
书　　号：ISBN 978-7-5398-8800-2
定　　价：29.80元

目 录

意能盡如人意佀

求無愧我心

夒勞可以興邦逸

象辵人二身

临创转换

临帖是为了创作，创作要讲究章法。章法是集字成篇，布置安排整幅作品的字与字和行与行之间的呼应顾盼等关系，构成一幅完整的书法作品的方法。它一般包括以下内容：正文、行列、幅式、布局、笔墨、落款和盖印。

正文　正文的内容应该思想健康、积极向上，可以是名言警句、古今诗文，也可以自作诗文。正文的字数可多可少，则一字或数字，如『龙、虎、福、寿』之类，多则一诗或者一整篇文章，如书李白《早发白帝城》为一诗，书苏东坡《念奴娇·赤壁怀古》为一词，书《兰亭序》则为一文。

行列　传统书法作品大多由上到下安排字距，由右到左安排行距。行列的安排一般有四种类型：①纵有行横有列。行距和字距均等，此种章法以整齐、均匀为美。一般为小篆、隶书和楷书所用。魏碑和唐碑也多用此式。②纵有行横无列。行距宽于字距，此种章法如行云流水，前后相应，错落有致。一般为行书、草书所用，金文、大篆或隶书、楷书也偶有此式。③纵无行横无列。甲骨文及当代狂草常见此式。清代郑板桥『六分半书』亦属此式。此种章法可追求形态夸张，块面分割，点面对比，字体大小、疏密、斜正，墨色枯润浓淡等形式的对比，参差错落，对比鲜明。④纵无行横有列。当今横行书写的作品多为此式，它适用于各种书体。

幅式　书法的幅式就写在纸上而言，通常有中堂、条幅、横披、长卷、对联、扇面、条屏、斗方、册页等。中堂是用整张宣纸竖写的作品，通常挂在厅堂的中间或主要位置，故叫中堂。一般把六尺以上宣纸的叫大中堂，五尺以下宣纸的叫小中堂。条幅是一整张宣纸对开竖写的作品，又叫单条或小立轴。横披即横幅，整张宣纸或对开横写。长卷是横披的加长横写。对

联是上下联竖写构成。扇面有折扇、团扇，样式有弧形、圆形或近似于长方形等。条屏是由大小相同的竖式条幅排在一起的，它一般由四条屏构成，多则八条、十二条，或更多条不等。斗方是长和宽大约相等的正方形幅面，其边在一尺至二尺。册页是比斗方略小的幅式，由若干页合成一册，故叫册页。

布局 布局谋篇要根据整体均衡、阴阳和谐的原则『计白当黑』。即是说，在白纸上用墨写字，墨写的线条是『字』，被这些黑色线条分割留下的空白处也要把它当作『字』来看待。不同的字体，不同的幅式，对『黑』和『白』的要求也不一样。楷书、篆书、隶书属于正书系列，其所留的空白也较『正』，能成行或成列。行书、草书属于草书系列，其所留的空白大多不成行列，有时疏可走马，有时则密不容针。

笔墨 章法对笔墨的要求也是很讲究的。从用笔来说，书体不同，其用笔要求也不同，楷书、篆书、隶书要有凝重感，行书、草书要有流畅感。但是凝重又不能板滞，流畅也不能浮滑。从用墨来说，楷书、篆书、隶书要求墨色浓而妍润，变化不能太大。行书、草书浓淡均可，有时还可以浓淡相间，显得别具一格。

落款 落款和盖印都应视为书法作品的有机组成部分，正文未尽完善，可考虑用落款来补救，落款补救犹觉不足，可考虑应用盖印来调整，可谓起到画龙点睛的效果。如果正文写得很好，落款和盖印与正文不相称，破坏了正文的艺术效果，甚至毁坏了整幅作品，前功尽弃，实在有佛头着粪之嫌。

落款的内容，一般包括受书人（叫你作书的人）的名号，作书者的姓名、籍贯，作书的时间、地点，介绍正文的出处，还可以对正文加以跋语等。落款的形式有单款和双款之分，单款是单署作书者姓名或字号，书写作品的时间、地点等。双款有上款和下款，上款写受书人的名字（一般不冠姓，单名例外），

下款与单款同。

落款的字体一般比正文活泼，也可略小。可以和正文相同，也可以不相同。一般地说，篆书、隶书、楷书可用相同字体题款，也可用行、草书题款，但行、草书的正文如用篆书、隶书题款就不太相称。

落款的位置要恰到好处。一般地说，如果是双款，上款不宜与正文齐平而应略低于正文一至二字；下款可以在末行剩下的空间安排，如末行剩下的空间少而左侧剩下的空间多，则在左侧落笔较好，但末字不宜与正文齐平，并且要注意适当留出盖印的位置。

落款的称呼要恰如其分。如果受书者的年龄较大，可称前辈或先生，或某某老，某某翁，相应地可用『教正、鉴正』等；如果年龄和自己相当，可称同志、同学，相应地用『嘱、雅嘱』等；如果是内行或行家，可称为『方家、法家、专家』，相应地用『斧正、教正、正腕、正字』等。对受书者的位置，应安排在字行的上面，以示尊重和谦虚。

落款的时间，最好用公元纪年，也可用干支纪年。月、日的记法很多，有些特殊的日子，如『春节、国庆节、教师节』等，可用上以增添节日气氛。

作书者的年龄较大的如六十岁以上或年龄较小的如十岁以下，可特别书出，其他则没有必要书出。

落款的格式甚多，但实际应用中不应拘泥不变全部套上，应视具体情况而定。

盖印 印章有名号印、斋馆印、格言印、生肖印等，名号印以外的都叫『闲章』。其外廓形态有正方形、葫芦形、不规则形等。从刻字看有朱文（阳文）印和白文（阴文）印，或朱白合一印。印章还有大小之别。一般地说，印章的大小要和款字协调，和整幅作品相和谐。盖印的位置要恰当。名号印盖在

作书者名字下面。『闲章』不『闲』，盖在开头第一个字后的叫起首章，盖在下角的叫压角章。如果名、号两方印连用，宜一朱一白，两印相隔约一方印的距离，压角章和名号印不应在同一水平线上，宜参差错落。『闲章』的文字内容要和正文内容协调，否则，不仅破坏章法，还会闹出笑话。如果在题材严肃的书法作品上，闲章却是吟风弄月的内容，怎能不令人啼笑皆非呢？至于印泥的质地，有条件的要用书画印泥而不用一般办公印泥，因为办公印泥油多，易褪色，色泽灰暗。

总之，盖印是一幅书法作品的最后一关，要认真对待，千万不可等闲视之。

4

海不扬波

学贵在勤

释文：海不扬波　学贵在勤

萬物之靈

文德武功

大有作為

與天無極

释文：大有作为　与天无极

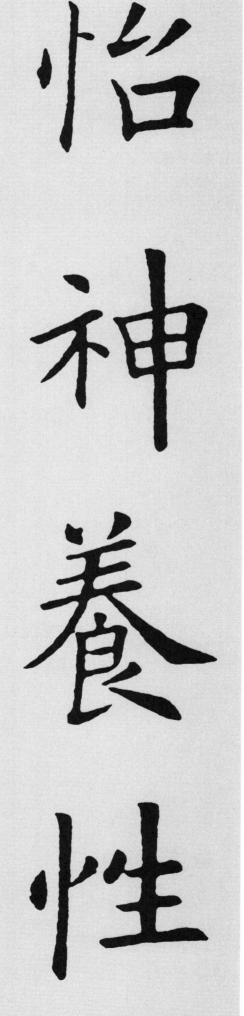

怡神養性

物我皆忘

释文： 怡神养性

　　　 物我皆忘

大美無言
心如止水

释文：大美无言　心如止水

樂在其中

光明正大

释文：光明正大　乐在其中

求
学
贵
精

後
来
居
上

實事求是

道由心學

事在人為

壽山福海

释文：事在人为　寿山福海

爱我中华

克勤克俭

释文：爱我中华　克勤克俭

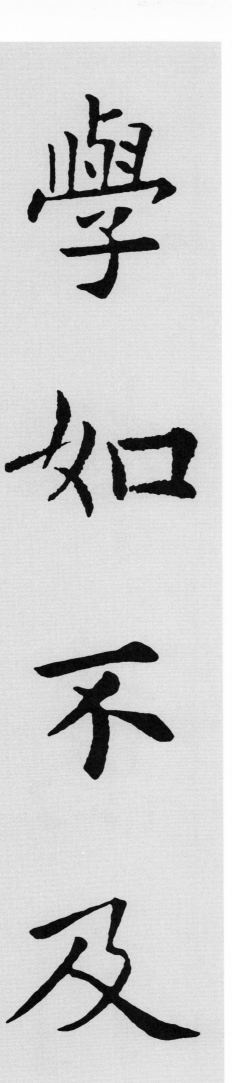

和氣臻祥

學如不及

释文：和气臻祥　学如不及

一本萬利

壮麗神州

释文：一本万利　壮丽神州

德懷遠人

高山流水

释文：德怀远人 高山流水

克己奉公

随机应变

释文：克己奉公　随机应变

学以致用

文以载道

释文：学以致用　文以载道

萬事大吉

百福皆臻

释文：万事大吉　百福皆臻

三陽開泰

五福臨門

释文：三阳开泰　五福临门

紫氣東来

以誠為本

能者为师

风雨交加

释文：风雨交加　能者为师

櫛風沐雨

福壽並臻

释文：栉风沐雨　福寿并臻

胜地重光

风清日丽

释文：胜地重光　风清日丽

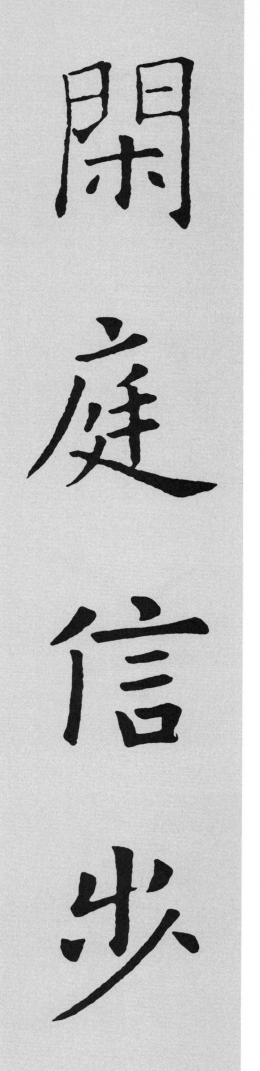

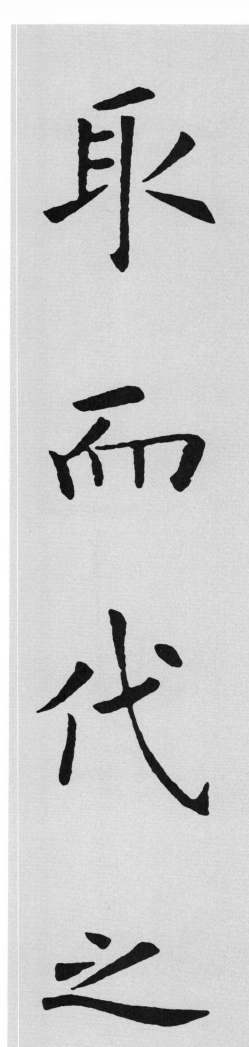

释文：闲庭信步　取而代之

滌穢揚清

文如其人

释文：文如其人

涤秽扬清

人心齊泰山移

既来之則安之

释文：人心齐泰山移　　既来之则安之

学然后知不足

以不变应万变

释文：学然后知不足　以不变应万变

有理不在聲高

禮之用和為貴

释文：有理不在声高　礼之用和为贵

書中自有黃金屋

無事不登三寶殿

释文：无事不登三宝殿　书中自有黄金屋

至人無為

聖不作

宥珠集字

释文：至人无为　大圣不作

上德不德

道無名

有珠集字

释文：上德不德　大道无名

千里之行始

扵是下

宥珠集字

神州美麗華

夏峥嵘山嶸

有珠集字

释文：神州美丽 华夏峥嵘

乾坤獻瑞 山

澤同暉

宥珠集字

前事不忘後

事之師

有珠集字

察微觀遠取

雜用精

有珠集字

释文：察微观远　取杂用精

反身其成樂
莫大焉

肖珠集字

释文：反身其成　乐莫大焉

為學當實相

友以誠

宥珠集字

大公至天

下为公

宥珠集字

释文：大公至正　天下为公

知足常樂無
求則安

有珠集字

释文：知足常乐 无求则安

立志不定 終不濟事

有珠集字

静以修身
以養德

有珠集字

释文：静以修身　俭以养德

不離不棄同心同德

有珠集字

同聲相應

氣相求

有珠集字

物華天寶人

傑地靈

宥珠集字

释文：

物华天宝　人杰地灵

有位佳人在

水一方

有珠集字

四海之内皆

兄弟也

甫珠集字

以至诚为道
仁为德

有珠集字

释文：以至诚为道　至仁为德

有朋自遠方来

不亦樂乎

有珠集字

释文：有朋自远方来　不亦乐乎

天下理無常是

事無常非

有珠集字

運去金如時
来玉為金

有珠集字

释文：运去金如土　时来土为金

观今宜鉴古 无古不成今

有珠集字

有容德乃大

求品方高

有珠集字

释文：有容德乃大　无求品方高

相識滿天下　知

心有幾人

有珠集字

讀書破萬卷下

筆如有神

有珠集字

释文：读书破万卷　下笔如有神

民可使由之不

可使知之

有珠集字

明鏡能照形　往

事可知今

肖珠集字

月来满地水云

起一天山

有珠集字

释文：月来满地水　云起一天山

祥為一人壽色
暎九霄霞

有珠集字

释文：

祥为一人寿

色映九霄霞

鉴史当徵信 赏书照性灵

有珠集字

謂學不暇者雖暇

亦不能學

有珠集字

释文：谓学不暇者　虽暇亦不能学

萬物與我同在天

地與我同在

肖珠集字

释文：万物与我同在 天地与我同在

玉不琢不成器人不学不知道

肖珠集字

释文：玉不琢　不成器　人不学　不知道

學在萬人之上用

在一人之下

有珠集字

积德雖無人見

心自有天知

有珠集字

释文：积德虽无人见 存心自有天知

豈能盡如人意但
求無愧我心

有珠集字

憂勞可以興邦逸

豫足以亡身

省珠集字

释文：忧劳可以兴邦　逸豫足以亡身

學為百姓功在當
代利以千載

有珠集字

释文：学为百姓 功在当代 利以千载

知之爲知之不知爲

不知是知也

有珠集字

释文：知之为知之 不知为不知 是知也

歷覽古今多少事成由勤儉敗由奢

有珠集字

释文：历览古今多少事　成由勤俭败由奢

業精於勤荒於嬉

成於思毀於隨

有珠集字

释文：业精于勤荒于嬉　行成于思毁于随

常将有日当无日
莫待无时思有时

有珠集字

释文：常将有日当无日　莫待无时思有时

何必故作驚人言道
出性靈品乃髙

肖珠集字

释文：何必故作惊人言 道出性灵品乃高

人一能之己十

之之人百能之己

萬人之己

有珠集字

君子事来而心始現
事去而心隨去

有珠集字

释文：君子事来而心始现 事去而心随去

讀書之法在循序而漸進熟讀而精思

有珠集字

释文：读书之法　在循序而渐进　熟读而精思